Collection

DES

GONCOURT

13200. — MAY & MOTTEROZ, L.-Imp. réunies
7, rue Saint-Benoît, Paris.

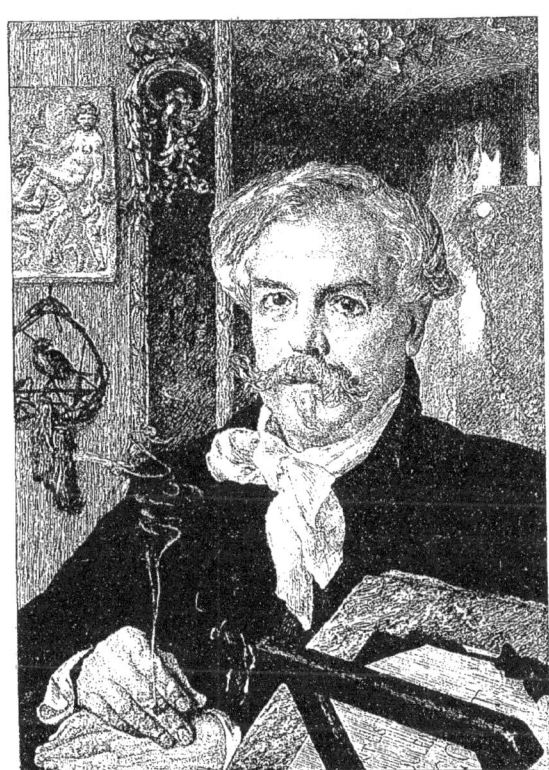

COLLECTION DES GONCOURT

OBJETS D'ART

DU

XVIIIᵉ Siècle

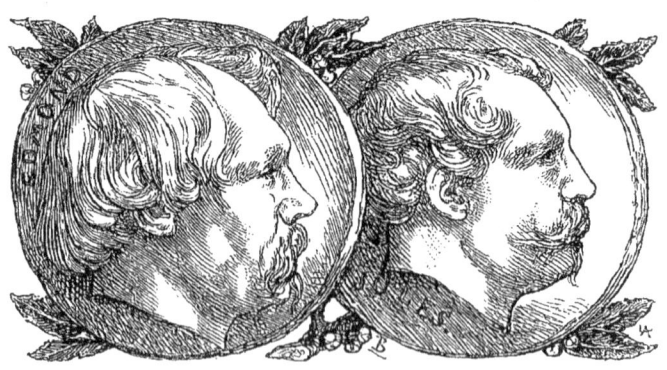

COMMISSAIRE-PRISEUR :
Mᵉ GEORGES DUCHESNE
6, rue de Hanovre.

EXPERTS :
MM. MANNHEIM Père et Fils
7, rue Saint-Georges.

Chez lesquels se trouve le Catalogue.

CONDITIONS DE LA VENTE

Elle sera faite au comptant.

Les acquéreurs payeront 5 pour 100 en sus des adjudications.

ORDRE DES VACATIONS (*)

Lundi 22 février 1897

Biscuits.	1 à 11
Porcelaines françaises.	12 à 25
Porcelaines de Saxe.	26 à 133

Mardi 23 février 1897

Porcelaines diverses.	134 à 146
Faïences.	147 à 150
Étuis, boîtes, objets de vitrine.	151 à 227
Montres.	228 à 234

Mercredi 24 février 1897

Sculptures.	235 à 248
Pendules, objets variés.	249 à 259
Bronzes d'art.	260 à 265
Bronzes d'ameublement.	266 à 275
Meubles.	276 à 295
Meubles couverts en tapisserie.	296 à 298
Tapisseries.	299 à 307
Tapis d'Orient.	308 à 331

(*) L'ordre numérique ne sera pas suivi.

OBJETS D'ART
ET D'AMEUBLEMENT
du XVIIIe Siècle

BISCUITS ET PORCELAINES DE SÈVRES, PATE TENDRE — PORCELAINE DE SAXE ET AUTRES
OBJETS DE VITRINE — MONTRES — MÉDAILLONS PAR NINI

Sculptures en terre cuite de Clodion

BRONZES D'ART ET D'AMEUBLEMENT
des époques Louis XV et Louis XVI

MEUBLES

Mobilier de salon en ancienne tapisserie de Beauvais

TAPISSERIES des GOBELINS, de BEAUVAIS et d'AUBUSSON
du xviiie siècle

TAPIS D'ORIENT

Composant la Collection DES GONCOURT

DONT LA VENTE AURA LIEU

HOTEL DROUOT, salles nos 9 et 10

Les lundi 22, mardi 23 et mercredi 24 février 1897

A deux heures.

Entrée particulière : rue Grange-Batelière.

COMMISSAIRE-PRISEUR :	EXPERTS :
Me GEORGES DUCHESNE	MM. MANNHEIM Père et Fils
6, rue de Hanovre.	7, rue Saint-Georges.

EXPOSITIONS

P ARTICULIÈRE : le samedi 20 février 1897 } de une heure et demie
P UBLIQUE : le dimanche 21 février 1897 } à cinq heures et demie

« Ma volonté est que mes dessins, mes estampes, mes bibelots, mes livres, enfin les choses d'art qui ont fait le bonheur de ma vie, n'aient pas la froide tombe d'un musée, et le regard bête du passant indifférent, et je demande qu'elles soient toutes éparpillées sous les coups de marteau du commissaire-priseur, et que la jouissance que m'a procurée l'acquisition de chacune d'elles, soit redonnée, pour chacune d'elles, à un héritier de mes goûts.

Edmond de Goncourt

OBJETS D'ART
du XVIIIe Siècle*

BISCUITS

1 — Statuette en ancien biscuit tendre de Sèvres modelée par *Fernex* : Jeune femme assise sur un tertre, le bras droit appuyé sur une corbeille de fleurs.

(Haut., 0,22.)

2 — Statuette en ancien biscuit tendre de Sèvres, pouvant accompagner la précédente, et du même modeleur : Adolescent assis sur un tronc d'arbre, paraissant offrir une brebis à la jeune femme dont la statuette précède.

(Haut., 0,22.)

3 — Statuette en ancien biscuit tendre de Sèyres, modelée par *Fernex* : Jeune paysanne assise sur un tronc d'arbre, un bras appuyé sur une corbeille de fleurs.

(Haut., 0,21.)

4 — Petit groupe en ancien biscuit tendre de Sèvres, modelé par *Fernex*, d'après Boucher : le Sabot cassé. Groupe de deux fillettes assises, regardant tristement le sabot cassé de l'une d'elles.

(Haut., 0,18.)

* Les descriptions entre guillemets sont empruntées à *la Maison d'un artiste*, par Edmond de Goncourt.

5 — Petit groupe en ancien biscuit tendre de Sèvres, modelé par *Brachard*. Scène de la comédie italienne : Arlequin couvert d'une peau d'ours fouille la poche de Léandre, occupé à courtiser Colombine. Celle-ci fait des signes d'intelligence au fripon par-dessus l'épaule du galant.

(Haut., 0,14.)

6 — Petit groupe en ancien biscuit tendre de Sèvres, modelé par *Brachard* : Renaud et Armide. Sujet inspiré par l'opéra de Glück.

(Haut., 0,12.)

7 — Deux grands vases en biscuit de forme cylindro-conique, décorés de bouquets et de guirlandes de fruits et de fleurs, en haut-relief; col à gorge creusé de canaux obliques et anses à mascarons têtes de satyres.

(Haut., 0,57. — Larg., 0,28.)

8 — Petit médaillon rond en biscuit du temps de Louis XVI : Buste de profil et en bas-relief de Marie-Antoinette. Encadré.

(Diam., 0,03.)

9 — Médaillon rond en biscuit à fond bleu du temps de Louis XVI : Buste de femme, profil, en bas-relief et réservé en blanc. Encadré.

(Diam., 0,06.)

10 — Médaillon ovale en biscuit, présentant deux colombes se becquetant, l'arc et le carquois de l'Amour au milieu de nuées; fond bleu.

(Grand diam., 0,20. — Petit diam., 0,14.)

11 — Médaillon rond en biscuit : Buste de jeune femme de profil, vêtue d'un corsage décolleté; fond bleu.

(Diam., 0,11.)

PORCELAINES FRANÇAISES

12 — Deux pots à thé cylindriques avec leurs couvercles en ancienne porcelaine tendre blanche de Saint-Cloud, à décor de branchages gaufrés, sous couverte, dans le style chinois; garnitures de col et de couvercle en cuivre gravé et doré; époque Louis XV. Marque S^t C. T. : Saint-Cloud (direction de) Trou. Écrin en bois du temps.

(Haut., 0,18.)

13 — Petite jardinière ronde en ancienne porcelaine tendre de Vincennes, à décor de fleurs; garniture de col et base en bronze doré.

(Haut., 0,09. — Diam., 0,11.)

14 — Sucrier rond et son couvercle, ancienne porcelaine tendre de Vincennes ornés de fleurs en couleur et de branches fleuries, gaufrées sous couverte. Année 1753. Décor par *Hunny*. La fleur servant de bouton au couvercle a été rattachée.

(Haut., 0,10.)

15 — Tasse et sa soucoupe en ancienne porcelaine tendre de Vincennes, à décor de fleurs en camaïeu bleu et gaufrées sous couverte.

(Haut., 0,07.)

16 — Deux petites jardinières rondes à bords festonnés, en ancienne porcelaine tendre de Sèvres, ornées de fleurs; petites oreilles formées de motifs rocaille. Année 1757. Décor par *Taillandier*.

(Haut., 0,11.)

17 — Pot à lait en ancienne porcelaine tendre de Sèvres, à décor de fleurs. Année 1763.

(Haut., 0,13.)

18 — Pot à lait en ancienne porcelaine tendre de Sèvres, orné de fleurs. Année 1774. Décor par *Tardi*.

(Haut., 0,10.)

19 — Petit pot de toilette cylindrique avec un couvercle en ancienne porcelaine tendre de Sèvres, orné de médaillons contenant des fleurs se détachant sur un fond bleu, dit bleu de Vincennes. Année 1777. Décor par *Sioux*.

(Haut., 0,09.)

20 — Deux compotiers trilobés en ancienne porcelaine tendre de Sèvres, ornés de barbeaux. Année 1778. Décor par Mme *Bunel*.

(Long., 0,22.)

21 — Flacon à thé en ancienne porcelaine tendre de Sèvres, à décor de fleurs ; garniture d'argent doré.

(Haut., 0,09.)

22 — Assiette en ancienne porcelaine tendre blanche de Sèvres, ornée au marli de rinceaux gaufrés sous couverte. Marque de *Baudouin*.

(Diam., 0,25.)

23 — Compotier en ancienne porcelaine tendre blanche de Sèvres ; décor dit « à la feuille de chou » gaufré sous couverte. Marque de *Baudouin*.

(Diam., 0,22.)

24 — Brosse à dessus formé d'un couvercle en ancienne porcelaine tendre de Sèvres, décorée de fleurs.

(Grand diam., 0,15.)

25 — Pot à eau en ancienne porcelaine tendre de Sèvres, à décor de branches fleuries en relief sur fond turquoise. Le fond turquoise et les ors ont été refaits.

(Haut., 0,28.)

PORCELAINES DE SAXE

26 — Statuette en ancienne porcelaine de Saxe « d'un petit Chinois, aux pommettes à peine rosées dans sa blanche figure, aux babouches jaunes, à la robe à fleurettes, et auquel un balancier fixé à un collier de bronze doré, fabriqué au xviii^e siècle, fait la tête branlante ».

(Haut., 0,20.)

27 — Statuette en ancienne porcelaine de Saxe d'Euterpe, muse de la Musique, sous les traits d'une femme jouant de la mandoline.

(Haut., 0,17.)

28 — Petit carlin assis, en ancienne porcelaine de Saxe.

(Haut., 0,12.)

29 — Statuette allégorique d'une Source, en porcelaine de Saxe.

(Haut., 0,16.)

30 — Deux flambeaux-balustres en ancienne porcelaine de Saxe, à décor de motifs rocaille et de branches fleuries unies ou en relief.

(Haut.. 0,25.)

31 — Petit vase pot-pourri avec son couvercle en ancienne porcelaine de Saxe, à décor de fleurs. La panse surbaissée et le couvercle présentent, en outre, des zones de cannelures alternant avec des ouvertures disposées en losange.

(Haut., 0,14.)

32 — Seau à bords contournés et sur piédouche à gorge en ancienne porcelaine de Saxe, à décor de fleurs en couleur. Il est muni

de deux oreilles en forme de coquille avec une touffe de roseaux gaufrés sous couverte au-dessous de chacune d'elles.

(Haut., 0,26. — Larg. 0,21.)

33 — Veilleuse en ancienne porcelaine de Saxe à décor de fleurs et de branchages unis et en ronde bosse.

(Haut., 0,19.)

34 — Petit pot cylindrique avec son couvercle et un petit support à l'intérieur pour veilleuse, en ancienne porcelaine de Saxe à décor de fleurs.

(Haut., 0,07. — Diam., 0,09.)

35 — Deux jardinières en forme de corbeille en ancienne porcelaine de Saxe, ajourées en manière de vannerie et décorées de fleurettes et de branchages en relief.

(Larg., 0,30.)

36 — Petit hanap en porcelaine de Saxe à décor de fruits avec motifs rocaille gaufrés sous couverte.

(Haut., 0,13.)

37 — Hanap en ancienne porcelaine de Saxe décoré de fleurs avec motifs rocaille gaufrés sous couverte au culot.

(Haut., 0,16.)

38 — Petit vase à une anse et son couvercle en ancienne porcelaine de Saxe, à décor de fleurs sur fond imitant l'osier. L'anse et les trois petits pieds sont reliés au corps du vase par des fleurettes en ronde bosse.

(Haut., 0,13.)

39 — Vase à une anse en ancienne porcelaine de Saxe à décor de fleurs.

(Haut., 0,12. — Diam., 0,13.)

40 — Deux petits socles surbaissés en ancienne porcelaine de Saxe à décor de fleurs.

(Haut., 0,04.)

41 — Socle en ancienne porcelaine de Saxe, décoré de fleurs polychromes unies et d'encadrements rocaille en relief.

(Haut., 0,13.)

42 — Deux pots à quatre faces en ancienne porcelaine de Saxe, à décor de fleurs et d'insectes avec motifs rocaille en bordure. L'un d'eux est accompagné d'un couvercle.

(Haut., 0,13.)

43 — Aiguière de forme persane en porcelaine de Saxe, à décor de fleurs sur fond jaune clair; anse en bronze.

(Haut., 0,26.)

44 — Légumier de forme ovale à deux anses composées de branchages, avec son couvercle et son plateau, en ancienne porcelaine de Saxe; décor de fleurs et de bordures simulant la vannerie; un citron à moitié coupé forme le bouton du couvercle.

(Larg., 0,35.)

45 — Trois pièces en ancienne porcelaine de Saxe : cafetière et son couvercle; flacon à thé et son bouchon, tasse et sa soucoupe à décor de fleurs et d'insectes avec nervures et bordures imitant la vannerie.

(Haut. de la cafetière, 0,19.)

46 — Deux pièces en ancienne porcelaine de Saxe : sucrier rond avec son couvercle; moutardier à décor de fleurs dans des médaillons lobés se détachant sur fond turquoise.

(Haut. du sucrier, 0,12.)

47 — Deux beurriers de forme ovale avec leurs couvercles, en ancienne porcelaine de Saxe, à décor de fleurs; bordures imitant l'osier.

(Larg., 0,14.)

48 — Salière en ancienne porcelaine de Saxe, à décor de fleurs et d'insectes avec les initiales « C A » entrelacées, timbrées

49 — Quatre salières ovales en ancienne porcelaine de Saxe, à décor de fleurs sur fond simulant la vannerie.

(Larg., 0,10.)

50 — Moutardier avec son couvercle et son plateau en ancienne porcelaine de Saxe, à décor de fleurs.

(Haut., 0,12.)

51 — Sucrier avec son couvercle et son plateau de forme lobée en ancienne porcelaine de Saxe; décor de fleurs en couleur ou gaufrées sous couverte. Il est accompagné d'une cuiller à saupoudrer en porcelaine blanche.

(Haut., 0,13.)

52 — Sucrier de forme lobée et son couvercle en ancienne porcelaine de Saxe, à décor de fleurs sur fond doré.

(Haut., 0,09.)

53 — Sucrier à deux anses avec son couvercle et son présentoir à galerie en ancienne porcelaine de Saxe, à décor de fleurs.

(Haut., 0,15.)

54 — Deux pots à crème avec leurs couvercles en ancienne porcelaine de Saxe, à décor de fleurs.

(Haut., 0,09.)

55 — Flacon à thé en ancienne porcelaine de Saxe, à décor de branches et de papillons.

(Haut., 0,09.)

56 — Flacon à thé de forme carrée avec son couvercle en ancienne porcelaine de Saxe, à décor de fleurettes; garniture de base en argent doré.

(Haut., 0,15.)

57 — Petit pot à eau en ancienne porcelaine de Saxe, à décor de fleurs; anse en forme de branche.

(Haut., 0,17.)

58 — Petit pot à lait en ancienne porcelaine de Saxe, à décor de fleurs; bordure bleue imbriquée.

(Haut., 0,11.)

59 — Petite cafetière avec son couvercle en ancienne porcelaine de Saxe; décor de fleurs avec encadrements de motifs rocaille en léger relief.

(Haut., 0,13.)

60 — Pot à lait avec couvercle en ancienne porcelaine de Saxe; décor de fleurs.

(Haut., 0,13.)

61 — Petit pot à lait avec son couvercle en ancienne porcelaine de Saxe, à décor de fleurs; bordures gaufrées en manière de vannerie.

(Haut., 0,11.)

62 — Saucière en porcelaine de Saxe, époque de Marcolini, à décor de fleurs.

(Long., 0,24.)

63 — Poêlon et couvercle en ancienne porcelaine de Saxe, à décor de fleurs.

(Haut., 0,13.)

64 — Petit coquetier ovale sur pied hémisphérique en ancienne porcelaine de Saxe, époque de Marcolini, à décor de fleurs.

(Haut., 0,06.)

65 — Cabaret en ancienne porcelaine de Saxe, composé d'un plateau à bords lobés, de deux cafetières, d'une chocolatière et d'une sucrière avec leurs couvercles; décor de fleurs et mascarons avec bordures imitant la vannerie.

(Larg. du plateau, 0,43.)

66 — Porte-huilier en ancienne porcelaine de Saxe, à décor de fleurs en couleur et de grappes de raisin gaufrées sous couverte.

(Long., 0,25.)

67 — Écritoire en ancienne porcelaine de Saxe, composée d'un plateau, d'une sonnette, d'un encrier et d'un récipient à poudre avec leurs couvercles; décor de fleurs dans des médaillons lobés, sur fond imitant l'osier.

(Long. du plateau, 0,32.)

68 — Deux pièces : encrier avec son couvercle et récipient à poudre de forme carrée en ancienne porcelaine de Saxe, à décor de fleurs.

(Haut., 0,05.)

69 — Deux petits vide-poches en forme de coquille en ancienne porcelaine de Saxe, à décor de fleurs et bordures imitant la vannerie.

(Larg., 0,09.)

70 — Sonnette en porcelaine de Saxe, époque de Marcolini, à décor de fleurs et fruits; bordure quadrillée à fond vert.

(Haut., 0,11.)

71 — Deux compotiers en ancienne porcelaine de Saxe, à décor de fleurs et bordures simulant l'osier.

(Diam., 0,21.)

72 — Deux compotiers ronds à bords festonnés en ancienne porcelaine de Saxe, à décor de fleurs en camaïeu bleu avec fleurettes gaufrées sous couverte.

(Diam., 0,20.)

73 — Plateau en forme de feuille en ancienne porcelaine de Saxe, à décor de fleurs.

(Larg., 0,27.)

74 — Plateau quadrilobé en ancienne porcelaine de Saxe, à décor de fleurs; bordures simulant l'osier.

(Larg., 0,23.)

75 — Plateau creux ovale à bords festonnés en ancienne porcelaine de Saxe, à décor de fleurs avec bordures simulant l'osier.

(Grand diam., 0,18.)

76 — Deux compotiers octogonaux en ancienne porcelaine de Saxe, à décor de fleurs; bordures simulant la vannerie.

(Larg., 0,22.)

77 — Plateau en forme de feuille en ancienne porcelaine de Saxe, à décor de fleurs avec nervures rayonnantes et bordures simulant l'osier.

(Larg., 0,24.)

78 — Deux plateaux en forme de feuille et à une anse composée de branchages en ancienne porcelaine de Saxe; décor de fleurs avec nervures rayonnantes et bordures simulant l'osier, gaufrées sous couverte.

(Larg., 0,21.)

79 — Deux plateaux creux oblongs à bords festonnés en ancienne porcelaine de Saxe; décor de fleurs.

(Larg., 0,27.)

80 — Compotier-coquille en ancienne porcelaine de Saxe, à décor de fleurs.

(Larg., 0,25.)

81 — Coupe ronde en ancienne porcelaine de Saxe, décorée de bouquets de fleurs gaufrées sous couverte, alternant avec des insectes et des fleurettes en couleur.

(Diam., 0,17.)

82 — Large tasse et sa soucoupe à bords festonnés en ancienne porcelaine de Saxe, à décor de fleurs.

(Haut., 0,07.)

83 — Tasse et sa soucoupe de forme lobée en ancienne porcelaine de Saxe; décor de fleurs.

(Haut. de la tasse, 0,07.)

84 — Tasse et sa soucoupe en ancienne porcelaine de Saxe, à décor de fleurs, avec nervures courbes et bordures imitant l'osier.

(Haut., 0,05.)

85 — Tasse cylindrique et soucoupe en ancienne porcelaine de Saxe, à décor de fleurs avec bordures imitant l'osier. La soucoupe porte la marque K. P. C.

(Haut., 0,07.)

86 — Tasse et sa soucoupe en ancienne porcelaine de Saxe, à décor de fleurs, avec nervures et bordures simulant l'osier.

(Haut., 0,08.)

87 — Tasse hémisphérique et sa soucoupe en ancienne porcelaine de Saxe, à décor de réserves contenant des oiseaux et des fleurs, encadrés de motifs rocaille.

(Haut., 0,04.)

88 — Tasse et sa soucoupe à bords festonnés en ancienne porcelaine de Saxe, à décor de fleurs avec bordures imitant l'osier; anse formée de rinceaux.

(Haut., 0,05.)

89 — Tasse et sa soucoupe en ancienne porcelaine de Saxe, à décor d'insectes; bordures simulant l'osier.

(Haut., 0,07.)

90 — Tasse et sa soucoupe en ancienne porcelaine de Saxe, à décor de fleurs.

(Haut., 0,07.)

91 — Tasse et sa soucoupe en ancienne porcelaine de Saxe, à décor de fleurs à l'intérieur et de grappes de raisin gaufrées sous couverte sur fond jaune clair à l'extérieur.

(Haut., 0,05.)

92 — Tasse et une soucoupe en ancienne porcelaine de Saxe, à décor de fleurs, avec bordures carmin à la tasse et dorée à la soucoupe.

(Haut. de la tasse, 0,07.)

93 — Tasse et sa soucoupe en ancienne porcelaine de Saxe, à décor d'insectes; bordures gaufrées sous couverte à l'imitation de l'osier.

(Haut. de la tasse, 0,07.)

94 — Tasse à bords festonnés avec présentoir en forme de feuille, ancienne porcelaine de Saxe, décor de fleurs.

(Haut. de la tasse, 0,06.)

95 — Petite tasse et sa soucoupe à bords festonnés en ancienne porcelaine de Saxe, à décor de fleurs; le fond de la soucoupe est lobé.

(Haut. de la tasse, 0,04.)

96 — Tasse et sa soucoupe en ancienne porcelaine de Saxe, à décor de fleurs avec encadrements de motifs rocaille, gaufrés sous couverte.

(Haut. de la tasse, 0,07.)

97 — Tasse et sa soucoupe en ancienne porcelaine de Saxe, décorée d'un double écu d'alliance, timbré d'une couronne de marquis; bordures quadrillées à fond jaune.

(Haut. de la tasse, 0,04.)

98 — Tasse et son présentoir à galerie en ancienne porcelaine de Saxe, à décor de fleurs.

(Haut. de la tasse, 0,07.)

99 — Tasse à deux anses et son présentoir à galerie en ancienne porcelaine de Saxe, à décor de fleurs.

(Haut. de la tasse, 0,07.)

100 — Tasse et sa soucoupe à bords lobés en ancienne porcelaine de Saxe, à décor de branches fleuries, gaufrées sous couverte.

(Haut. de la tasse, 0,07.)

101 — Tasse en ancienne porcelaine de Saxe, à décor de fleurs; culot imitant la vannerie.

(Haut., 0,05.)

102 — Cinq petites coupes à déguster en forme de feuille et à anse en ancienne porcelaine de Saxe; décor de fleurs.

(Larg., 0,12.)

103 — Deux assiettes à bords festonnés en ancienne porcelaine de Saxe, à décor de fleurs avec marli simulant l'osier.

(Diam., 0,24.)

104 — Deux assiettes creuses à bords festonnés en ancienne porcelaine de Saxe, décorées de fleurs, les unes en couleur, les autres gaufrées sous couverte.

(Diam., 0,24.)

105 — Assiette à bords festonnés en ancienne porcelaine de Saxe, décorée de fleurs, les unes en couleur, les autres gaufrées sous couverte.

(Diam., 0,25.)

106 — Plat en ancienne porcelaine de Saxe, à décor de fleurs; motif central et marli ornés de fleurettes gaufrées sous couverte.

(Diam., 0,30.)

107 — Deux assiettes à bords festonnés en ancienne porcelaine de Saxe, à décor de fleurs, avec marli simulant l'osier.

(Diam., 0,24.)

108 — Assiette en porcelaine de Saxe, à décor de fleurs; marli orné de fleurs en couleur ou gaufrées sous couverte.

(Diam., 0,25.)

109 — Assiette creuse en ancienne porcelaine de Saxe, à décor de fleurs; marli simulant l'osier.

(Diam., 0,22.

110 — Assiette creuse en ancienne porcelaine de Saxe, à décor de fleurs; bords ajourés.

(Diam., 0,25.)

111 — Deux pièces : couteau et fourchette à manches d'ancienne porcelaine de Saxe, à décor de fleurs avec bordures imitant l'osier; fourcheron d'argent, lame d'acier.

(Long. du couteau, 0,21.)

112 — Deux pièces : couteau et fourchette à manches d'ancienne porcelaine de Saxe, à décor d'insectes.

(Long., 0,22.)

113 — Couteau à manche d'ancienne porcelaine blanche de Saxe, gaufrée sous couverte à motifs rocaille.

(Long., 0,23.)

114 — Couteau à manche d'ancienne porcelaine de Saxe, à décor de fleurs.

(Long., 0,24.)

115 — Petit couteau à manche d'ancienne porcelaine de Saxe, à décor de fleurs et d'insectes.

(Long., 0,18.)

116 — Manche de couteau en ancienne porcelaine de Saxe, à décor de fleurs et de motifs rocaille, gaufrés sous couverte.

(Long., 0,09.)

117 — Manche de couteau en ancienne porcelaine de Saxe, à décor de fleurs et d'insectes.

(Long., 0,09.)

118 — Petite cuiller en ancienne porcelaine de Saxe, à décor de fleurs, avec bordure et manche simulant la vannerie.

(Long., 0,13.)

119 — Petite cuiller à sel en ancienne porcelaine de Saxe, à décor de fleurs.

(Long., 0,10.)

120 — Cuiller en ancienne porcelaine de Saxe, à décor de fleurs.

(Long., 0,21.)

121 — Petite cuiller en ancienne porcelaine de Saxe, à décor de fleurs sur fond imitant l'osier; le revers du cuilleron est cannelé.

(Long., 0,15.)

122 — Petite cuiller en ancienne porcelaine de Saxe, à décor de fleurs et d'insectes.

(Long., 0,14.)

123 — Cuiller à moutarde en ancienne porcelaine de Saxe, à décor de fleurs.

(Long., 0,16.)

124 — Boîte de toilette oblongue avec son couvercle en ancienne porcelaine de Saxe; décor de fleurs.

(Long., 0,14.)

125 — Pot de toilette cylindrique avec son couvercle en ancienne porcelaine de Saxe; décor de fleurs.

(Haut., 0,11.)

126 — Pot de toilette à panse surbaissée avec son couvercle en ancienne porcelaine de Saxe, à décor de fleurs.

(Haut., 0,10.)

127 — Deux petites boîtes de toilette de forme lenticulaire avec leurs couvercles en ancienne porcelaine de Saxe, à décor de fleurs et d'insectes.

(Diam., 0,07.)

128 — Petit pot de toilette en ancienne porcelaine de Saxe, à décor de fleurs.

(Haut., 0,05.)

129 — Petit présentoir à bords lobés en ancienne porcelaine de Saxe, à décor de fleurs.

(Diam., 0,15.)

130 — Brosse à dessus d'ancienne porcelaine de Saxe, ajourée et ornée de fleurs.

(Larg., 0,10.)

131 — Bourdaloue en ancienne porcelaine de Saxe, décoré de médaillons de fleurs sur fond simulant la vannerie.

(Long., 0,20.)

132 — Bourdaloue en ancienne porcelaine de Saxe, à décor de fleurs.

(Long., 0,20.)

133 — Crachoir en ancienne porcelaine de Saxe, à décor de fleurs.

(Haut., 0,08.)

PORCELAINES DIVERSES

134 — Plateau à bords contournés et à deux anses en ancienne porcelaine de Vienne; décor de fleurs.

(Larg., 0,32.)

135 — Deux salières en ancienne porcelaine de Vienne, à décor de guirlandes et d'initiales entrelacées.

(Larg., 0,07.)

136 — Deux légumiers avec leurs couvercles en ancienne porcelaine de Louisbourg, à décor de fleurs en camaïeu carmin et de motifs rocaille en relief et partiellement dorés.

(Larg., 0,27.)

137 — Deux bols carrés à bords festonnés en ancienne porcelaine de Louisbourg, à décor de fleurs et de bordures simulant l'osier.

(Larg., 0,22.)

138 — Plateau ovale à bordure ajourée en ancienne porcelaine de Louisbourg, à décor de fleurs.

(Diam., 0,30.)

139 — Saucière en ancienne porcelaine de Frankenthal, à décor de fleurs en couleur ou gaufrées sous couverte, anses torsades et déversoirs en forme de dragons.

(Long., 0,27.)

140 — Petit socle oblong en ancienne porcelaine de Frankenthal, à décor de fleurs en couleur, unies et en relief.

(Haut., 0,06.)

141 — Deux petites consoles-appliques en porcelaine blanche de Berlin, formées de motifs rocaille et de fleurs.

(Haut., 0,25.)

142 — Petite corbeille oblongue pour jetons en ancienne porcelaine de Berlin, à décor de fleurs.

(Long., 0,11.)

143 — Figurine allégorique de l'Amour en ancienne porcelaine de Hœchst.

(Haut., 0,09.)

144 — Bougeoir en ancienne porcelaine de La Haye, à décor de fleurs.

(Larg., 0,15.)

145 — Deux boucles de souliers en porcelaine, à décor doré. XVIII° siècle.

(Larg., 0,04.)

146 — Support en porcelaine blanche en forme de dauphin.

(Haut., 0,34.)

FAÏENCES

147 — Brasero en faïence blanche de Zurich, décoré sur son pourtour, d'encadrements rocaille et, à chaque angle, d'un mufle de lion. Il est accompagné de deux couvercles ornés également de motifs rocaille. L'un est surmonté d'une statuette d'enfant tenant d'une main une rose, de l'autre un cartouche. XVIIIe siècle.

(Haut., 0,86. — Larg., 0,35.)

148 — Assiette en ancienne faïence de Marseille, à décor de fleurs.

(Diam., 0,25.)

149 — Figurine d'enfant nu étendu sur une base élevée de forme oblongue; terre de Lorraine; signée : *S. M. 1755.*

(Haut., 0,17. — Larg., 0,12.)

150 — Deux consoles-appliques en faïence blanche, formées d'un mascaron tête de satyre placé entre deux volutes.

(Haut., 0,30.)

ÉTUIS, BOITES, OBJETS DE VITRINE

151 — Étui à cire en or de couleur, ciselé à décor de fleurettes; le dessous forme cachet. Époque Louis XVI.

(Haut., 0,11.)

152 — Étui-nécessaire de forme contournée en or, décoré de motifs rocaille en léger relief; il contient un couteau garni or et une paire de ciseaux en cuivre et acier. Époque Louis XV.

(Haut., 0,09.)

153 — Couteau de poche à manche d'or de couleur ciselé et à deux lames. Époque Louis XVI.

(Long., 0,09.)

154 — Couteau de poche à manche orné de deux plaques émaillées, à décor de bandes alternativement chargées de fleurs et de rinceaux; garniture d'or. Époque Louis XVI.

(Long., 0,11.)

155 — Lorgnette en or ciselé à cylindre émaillé bleu sur argent et ornée de deux rangs de petites perles. Ecrin en galuchat. Époque Louis XVI.

(Haut., 0,05.)

156 — Dé à coudre en or, à décor de rinceaux rocaille. Époque Louis XV.

(Haut., 0,03.)

157 — Dé à coudre en or de couleur, orné de grappes de raisin. Époque Louis XVI.

Haut., 0,03.)

158 — Deux dés à coudre variés en or. Époque Louis XVI.

(Haut., 0,03 et 0,02.)

159 — Paire de ciseaux en or, à décor de cordelettes. Époque Louis XVI.

(Long., 0,10.)

160 — Paire de ciseaux en cuivre, à décor de fleurettes et petits godrons. Époque Louis XVI.

(Haut., 0,10.)

161 — Paire de ciseaux en acier garni or, à décor de fleurettes. Époque Louis XVI.

(Long., 0,09.)

162 — Bonbonnière de forme contournée en or. Sur le couvercle : Hercule hésitant entre le Vice et la Vertu. Époque Louis XV.

(Larg., 0,05.)

163 — Boîte de forme contournée en argent partiellement doré, à décor de motifs rocaille; elle contient un second couvercle sur lequel est fixée une cuiller. Époque Louis XV.

(Diam., 0,05.)

164 — Petite cassolette de forme ovale en bas or gravé. Époque Louis XVI.

(Larg., 0,03.)

165 — Petite boîte en verre gravé à décor de fleurettes; monture en cuivre doré.

(Haut., 0,04.)

166 — Navette en nacre ajourée et partiellement argentée; décor de motifs rocaille et d'animaux. Époque Louis XV.

(Long., 0,13.)

167 — Navette en acier; décor de rinceaux. Époque Régence.

(Long., 0,12.)

168 — Navette en écaille posée or, à décor d'attributs champêtres et d'oiseaux. Travail napolitain. xviiie siècle.

(Long., 0,13.)

169 — Mesure de longueur en ivoire garni argent représentant un pied français; signée « *Lennel* à Paris ». Écrin en peau.

(Long., 0,18.)

170 — Petit tire-bouchon en nacre et argent. xviiie siècle.

(Haut., 0,06.)

171 — Cachet à trois faces mobiles en argent. xviiie siècle.

(Haut., 0,06.)

172 — Boîte ronde décorée en rouge au vernis dit de Martin; le couvercle présente une allégorie de l'Amour; garniture d'or. XVIII^e siècle.

(Diam., 0,08.)

173 — Bonbonnière ronde en cristal, montée en or émaillé; le fond et le couvercle sont formés chacun d'une plaque, en ancienne porcelaine de Saxe, décorée de fleurs sur chaque face; le pourtour présente l'inscription « *Prenez-en* », exécutée en petites roses montées argent.

(Diam., 0,06.)

174 — Boîte à mouches de forme oblongue en poudre d'écaille garnie de cuivre avec incrustations d'or et d'argent, à décor d'oiseaux; elle contient deux compartiments et un petit tampon d'écaille; glace au revers du couvercle. Époque Louis XV.

(Larg., 0,06.)

175 — Très petite boîte plate oblongue et légèrement cintrée, en ivoire avec incrustations et garniture de cuivre doré et médaillon, au centre, contenant des cheveux; le revers du couvercle présente un miroir. Époque Louis XVI.

(Long., 0,06.)

176 — Monture d'éventail du temps de Louis XV en nacre partiellement dorée, à décor de personnages et d'amours, dans des réserves de forme contournée.

(Larg., 0,26.)

177 — Lanterne de poche en nacre, montée en or. Époque Louis XVI.

(Diam., 0,08.)

178 — Étui en jaspe vert sanguin garni en or. Époque Louis XV.

(Long., 0,11.)

179 — Étui-nécessaire de forme prismatique, composé de plaques d'agate mamelonnée garnies de cuivre doré; il contient quelques ustensiles. Époque Louis XV.

(Long., 0,11.)

180 — Étui-nécessaire de forme aplatie en galuchat, monté en cuivre doré et orné de quatre médaillons peints sur émail, à décor d'amours en grisaille, sur fond rose et avec encadrements d'or; il contient divers ustensiles dont quelques-uns en argent doré. Epoque Louis XV.

(Haut., 0,11.)

181 — Étui-nécessaire de forme aplatie en galuchat, présentant deux médaillons, dont l'un contenant un buste de femme dessiné en silhouette; garniture et ustensiles d'argent et d'acier. Époque Louis XVI.

(Long., 0,09.)

182 — Petit écrin en galuchat garni de cuivre doré, avec couvercles intérieurs en or; il contient deux petits flacons en verre à bouchons d'or et une très petite cuiller de même métal. Époque Louis XVI.

(Haut., 0,05.)

183 — Petit écrin en cuir noir, contenant deux flacons de cristal à bouchons d'or et une petite cuiller du même métal. Époque Louis XV.

(Haut., 0,06.)

184 — Étui cylindrique décoré au vernis dit de Martin, présentant sur fond vert et en grisaille des enfants dessinant ou faisant de la sculpture. xviiie siècle.

(Long., 0,14.)

185 — Étui cylindrique décoré au vernis dit de Martin : animaux et arbres sur fond simulant un treillage; il est doublé d'écaille. xviiie siècle.

(Long., 0,14.)

186 — Petit étui cylindrique en écaille noire posée et garnie or, à décor de petits losanges semés régulièrement. Époque Louis XVI.

(Long., 0,11.)

187 — Etui porte-tablettes en ivoire garni or, et offrant deux miniatures à sujets champêtres, ainsi que les mots : « *Souvenir d'amitié* » également en or. Il contient des tablettes d'ivoire. Epoque Louis XVI.

(Long., 0,09.)

188 — Petit étui cylindrique en ivoire, garni or et s'ouvrant en trois parties, dont une formant porte-plume. XVIIIe siècle.

(Long., 0,11.)

189 — Fourneau de pipe en ancienne porcelaine de Saxe, formé « par une tête d'homme moitié satyre, moitié hulan, et dont la cadenette poudrée s'entortille autour de la rocaille fourchue de ses oreilles ».

(Haut., 0,06.)

190 — Tabatière ovale en ancienne porcelaine de Saxe, décorée sur toutes ses faces et sur le revers du couvercle de scènes galantes en couleur, encadrées de motifs rocaille gaufrés sous couverte.

(Grand diam., 0,08.)

191 — Bonbonnière en forme de panier, en ancienne porcelaine de Saxe, décorée de rangées de fleurettes sur fond imitant l'osier; au revers du couvercle, l'initiale D composée de fleurs.

(Grand diam., 0,06.)

192 — Boîte oblongue en ancienne porcelaine de Saxe, à décor de fleurs sur fond imitant l'osier; gerbe de fleurs au revers du couvercle.

(Larg., 0,07.)

193 — Boîte de forme contournée en ancienne porcelaine de Saxe, à décor de fleurs sur fond gaufré sous couverte, à motifs rocaille et fleurettes; revers du couvercle orné d'un panier de fleurs.

(Larg., 0,08.)

194 — Boîte ovale, simulant un fruit en ancienne porcelaine de Saxe, décorée de fleurs et de petits motifs rocaille gaufrés sous couverte; revers du couvercle orné de fleurs.

(Long., 0,09.)

195 — Boîte plate oblongue en ancienne porcelaine de Saxe, à décor de fleurs avec bordure rocaille; à l'intérieur, sujet galant sur une face, corbeille de fleurs renversée sur l'autre.

(Larg., 0,07.)

196 — Petit flacon à sel, de forme contournée et aplatie en ancienne porcelaine de Saxe, à décor de fleurs; bouchon en forme d'oiseau; monture en or.

(Haut., 0,09.)

197 — Très petit flacon cylindrique en ancienne porcelaine de Saxe, à décor de fleurs.

(Haut., 0,04.)

198 — Boîte de forme contournée en ancienne porcelaine de Saxe, à décor de fleurs; sujet galant au revers du couvercle.

(Larg., 0,08.)

199 — Boîte à deux compartiments, en forme de tonnelet. Ancienne porcelaine blanche de Saxe, gaufrée sous couverte, à décor de sujets de chasse avec pourtour simulant l'osier.

(Long., 0,07.)

200 — Petite boîte oblongue avec son couvercle en ancienne porcelaine de Saxe, à décor de fleurs et bordure bleue imbriquée.

(Larg., 0,08.)

201 — Très petit vase en ancienne porcelaine de Saxe, à décor de fleurs en couleur ou gaufrées sous couverte.

(Haut., 0,08.)

202 — Étui, ovale de plan, en ancienne porcelaine de Saxe, à décor de sujets galants en camaïeu vert, rehaussé de carmin; il est décoré en outre de plaques d'agate herborisée, entourées de pointes d'acier; le fond du couvercle est aussi en agate; garniture en or.

(Long., 0,11.)

203 — Étui cylindrique en ancienne porcelaine de Saxe, décoré d'oiseaux, de guirlandes de fleurs et d'insectes; garniture en or.

(Long., 0,12.)

204 — Étui en ancienne porcelaine de Saxe, en forme d'enfant enveloppé d'un maillot jaune.

(Haut., 0,11.)

205 — Étui (sans couvercle) en ancienne porcelaine de Saxe, décoré d'amours au milieu de nuées avec encadrements de motifs rocaille en relief.

(Haut., 0,08.)

206 — Petit étui de forme aplatie en ancienne porcelaine de Saxe, à décor de fleurs sur fond imitant la vannerie.

(Haut., 0,07.)

207 — Petit étui à quatre faces en ancienne porcelaine de Saxe, à décor de fleurs; monture en or.

(Long., 0,09.)

208 — Étui en ancienne porcelaine de Saxe, en forme d'enfant au maillot.

(Haut., 0,09.)

209 — Flacon en ancienne porcelaine de Saxe, en forme de fruit.

(Haut., 0,05.)

210 — Flacon de forme contournée en ancienne porcelaine de Saxe, à décor de sujets galants; monture en or.

(Haut., 0,08.)

211 — Bonbonnière oblongue en ancienne porcelaine de Saxe, à décor de fleurs sur fond imitant la vannerie.

(Larg., 0,07.)

212 — Petit flacon en forme de gourde aplatie en ancienne porcelaine de Saxe, à décor de fleurs.

(Haut., 0,09.)

213 — Navette en ancienne porcelaine de Saxe, à décor de fleurs.

(Long., 0,14.)

214 — Petite navette en ancienne porcelaine de Saxe, à décor d'insectes.

(Long., 0,09.)

215 — Petite navette en ancienne porcelaine de Saxe, à décor de fleurs avec bordures rocaille, gaufrées sous couverte.

(Long., 0,08.)

216 — Étui en ancienne porcelaine de Saxe, décoré de fleurs; il contient une paire de ciseaux en cuivre et acier.

(Long., 0,10.)

217 — Sifflet en porcelaine de Saxe, à décor de fleurs.

(Long., 0,05.)

218 — Paire de boucles d'oreilles en porcelaine de Saxe, décorées de fleurs et montées en argent doré.

(Haut., 0,05.)

219 — Petit flacon à sel de forme contournée en ancienne porcelaine de Chelsea, à décor de fleurs avec encadrements émaillés rose; le bouchon est composé d'un oiseau.

(Haut., 0,08.)

220 — Boîte ovale en porcelaine, à décor de fleurs.

(Diam., 0,08.)

221 — Étui cylindrique en porcelaine, à décor de fleurs.

(Long., 0,12.)

222 — Petite boîte en porcelaine, formée d'un groupe de chiens.

(Long., 0,05.)

223 — Étui prismatique formé de plaques d'ancien émail de Saxe, à décor de fleurs sur fond blanc et monté en cuivre doré. Époque Louis XVI.

(Haut., 0,09.)

224 — Tabatière à deux tabacs, de forme oblongue, en ancien émail de Saxe, à décor de personnages sur fond de verdure ; décor analogue sur le revers du couvercle.

(Larg., 0,08.)

225 — Boîte oblongue en ancien émail de Saxe, à décor de fleurs; le revers du couvercle présente aussi une gerbe de fleurs.

(Long., 0,08.)

226 — Étui cylindrique à deux compartiments en ancien émail de Battersea, décoré sur fond bleu de petits paysages avec les mots : « *Sincère en amitié.* » La partie supérieure de l'étui forme dé à coudre.

(Long., 0,13.)

227 — Petit étui-nécessaire en émail peint, présentant des pendentifs et la devise : « *L'amitié vous l'offre,* » sur fond bleu clair. Garniture et ustensiles en or. xviiie siècle.

(Long., 0,11.)

MONTRES

228 — Petite montre à répétition en or de couleur ciselé, présentant sur la cuvette un médaillon émaillé offrant une scène de sacrifice. Mouvement signé : *Vauchez, à Paris.* Époque Louis XVI.

(Diam., 0,04.)

229 — Petite montre squelette en or enrichi de jargons, à mouvement apparent; cadran signé : *Moquin et Amiel.* Époque Louis XVI.

(Diam., 0,04.)

230 — Montre en or gravé présentant sur la cuvette une guirlande et un bouquet exécutés en jargons montés argent. Mouvement signé : *Lenoir, à Paris.* Époque Louis XVI.

(Diam., 0,04.)

231 — Petite montre en or de couleur ciselé, présentant sur la cuvette Vénus et l'Amour. Mouvement signé : *Lepaute, à Paris.* Poussoir formé d'une rose. Époque Louis XV.

(Diam., 0,03.)

232 — Petite montre en or émaillé, en forme de coquille à deux valves. Mouvement signé : *Bréguet, à Paris.* Fin du xviiie siècle.

(Diam., 0,03.)

233 — Montre en argent doré; la cuvette émaillée sur cuivre présente le triomphe d'Amphitrite, en camaïeu rose. xviiie siècle.

(Diam., 0,05.)

234 — Châtelaine formée de rinceaux en argent et jargons à laquelle est suspendu un Saint-Esprit pavé de strass. xviiie siècle.

(Haut., 0,14.)

SCULPTURES

235 — Statuette en terre cuite de l'époque Louis XVI, attribuée à *Clodion*. « Petite nymphe nue, assise à terre, les jambes à demi repliées sous elle et tenant de la main droite un pavot qu'elle regarde distraitement, pendant qu'elle est appuyée de la main gauche sur une faucille et une gerbe de blé. »

(Haut., 0,29.)

236 — Deux vases en terre cuite attribués à *Clodion*, époque Louis XVI. « Les deux vases sont des vases de cette forme Médicis adoptée par le sculpteur, avec les deux têtes de bouc d'habitude sur le renflement inférieur. Sur l'un, des enfants nus courent autour de la surface ronde en de petits chariots à l'antique, sur l'autre, des enfants se chauffent à des feux de sarments, le plus jeune d'entre eux encapuchonné, à la façon du vieil Hiver. »

(Haut., 0,28.)

237 — Bas-relief en terre cuite par *Clodion* : « Un satyre agenouillé, un genou en terre, d'un bras nerveux entourant les deux jambes d'une bacchante nouées autour de son cou, est prêt à soulever la folle et jeune rieuse qui, glissée au bas de ses reins et mollement renversée en arrière, s'appuie d'une main sur l'épaule d'un petit faunin se haussant sur la pointe du pied. » A la partie inférieure, dans un angle, la signature *Michel* (nom de famille de Clodion). Encadré.

(Haut., 0,28. — Larg., 0,19.)

238 — Petit buste en terre cuite attribué à *Marin,* « de femme, aux cheveux dénoués dans lesquels court un tortil de pampre, à l'ovale tout mignon, aux yeux dont la volupté moqueuse est

faite de deux pupilles, de deux petits trous enlevés d'un preste ébauchoir, au nez friand, mutin, gamin, coquin, à la petite bouche rieuse ».

(Haut., 0,19.)

239 — Petite maquette de buste en terre cuite de *Piron* (?) attribuée à *J.-J. Caffieri*. « Un fier travail et un dégrossissement de la glaise à rudes coups d'ébauchoir que cette maquette, où, en dépit d'une perruque à l'état de copeaux et d'un menton qui n'est encore qu'une boulette de sculpteur, il y a une vie si spirituelle sous la broussaille des sourcils du Bourguignon et presque des paroles dans la bouche entr'ouverte par une découpure si parlante. »

(Haut., 0,26.)

240 — Statuette en terre cuite « d'enfant nu, mordant dans une pomme, enfant gras de cette puissante graisse qui fait les plis sur un corps, ainsi qu'un vêtement trop large, un enfant à la tête dont on sent l'ossature encore molle et pétrissable, avec front bossué aux orbites profondes et comme fluides, à la bouche d'un Triton qui souffle dans une conque entre deux rondes joues renflées. » France, xviiie siècle.

(Haut., 0,23.)

241 — Médaillon rond en terre cuite par *Nini*, signé et daté 1769 : Buste de profil à droite de Suzanne Jarente de la Reynière, en corsage décolleté, avec draperie et deux ruchés de linon croisés sur la poitrine ; dans les plis du manteau, double écu d'alliance. Au revers, la marque : « 3 R. S. m. » Encadré.

(Diam., 0.15.)

242 — Médaillon rond en terre cuite par *Nini*, non signé : Buste de profil à gauche de jeune femme (Mme de Flesselles, intendante de Moulins ?) vêtue d'un corsage décolleté avec draperie flottante sur les épaules ; le revers porte gravées les lettres : « F. m. » Encadré.

(Diam., 0,16.)

243 — Médaillon rond en terre cuite par *Nini,* signé et daté 1780 : buste de profil à gauche de Marie-Antoinette. Encadré.

(Diam., 0,14.)

244 — Médaillon rond en terre cuite, par *Nini,* signé : buste de profil à gauche de jeune femme (la marquise de Bouffry?), avec des fleurs dans la coiffure et vêtue d'un riche corsage avec draperie. Bordure à moulures lobées. Encadré.

(Diam., 0,16.)

245 — Statuette en marbre blanc, dans le goût de Falconet : « une baigneuse à moitié accroupie, à moitié agenouillée et essuyant de la torsade de ses cheveux ramenée et épandue sur sa poitrine une goutte d'eau restée au bout d'un de ses seins dans un ramassement du torse où apparaît, délicieusement tortillée, la grâce abattue, fluette, allongée de son petit corps. »

(Haut., 0,19.)

246 — Haut relief en bois sculpté : bouquet de fleurs. Encadré.

(Haut., 0,26. — Larg., 0,16.)

247 — Haut relief en bois sculpté : l'Oiseau mort. Encadré.

(Haut., 0,09. — Larg., 0,11.)

248 — Moulage en plâtre : Nymphe et Satyre, par *Rodin.*

(Haut.. 0,33.)

PENDULES, OBJETS VARIÉS

249 — Petit cartel-applique du temps de Louis XV en bronze ciselé et doré, formé de motifs rocaille et surmonté d'une figurine de Chinois tenant un parasol. Le cadran porte la mention : *Collier, à Paris.*

(Haut., 0,52. — Larg., 0,21.)

250 — Petite pendule de style Louis XVI en bronze doré et marbre blanc avec demi-colonnes cannelées sur les côtés et urne oblongue à la partie supérieure.

(Haut., 0,34.)

251 — Plaque de serrure avec moraillon en bronze doré, à décor de personnages et de trophées. Italie, XVIe siècle.

(Haut., 0,18.)

252 — Petit bougeoir à plateau de laque du Japon, douille et anse formée de branchages en cuivre avec fleurettes de porcelaine de Saxe. XVIIIe siècle.

(Haut., 0,06.)

253 — Petite coupe ovale et lobée à deux anses en argent partiellement doré; décor de fleurs. Travail allemand.

(Larg., 0,17.)

254 — Deux flambeaux en émail peint à fleurettes sur fond blanc. XVIIIe siècle.

(Haut., 0,29.)

255 — Brosse à dessus de cuivre émaillé gros bleu et décoré d'un semis de pois blancs avec bordure de palmettes dorées.

(Diam., 0,09.)

256 — Canne en jonc à béquille de porcelaine décorée de rinceaux sur fond bleu.

(Long., 0,85.)

257 — Canne en jonc à pomme de porcelaine blanche du temps de Louis XVI, à décor allégorique des arts libéraux, gaufré sous couverte.

(Long., 0,87.)

258 — Fronton de porte, en fer forgé, formé de rinceaux rocaille, quadrillages, coquilles, fleurs et feuillages. XVIIIe siècle.

(Larg., 1,35.)

259 — Gourde plate en ancien céladon gris bleuté de la Chine, à monture européenne du xviiie siècle en bronze ciselé et doré. « La gourde, au socle et au goulot à palmettes, est enguirlandée du flottement léger, soulevé par parties, et comme battant contre le vase, de quatre rameaux de branchages étoilés de fleurettes, attachés en haut sur les côtés par des nœuds de rubans et s'entre-croisant au rentrant des deux panses de la gourde. »

(Haut., 0,29.)

BRONZES D'ART

260 — Statuette en bronze à patine brune : « Cupidon debout, la tête baissée, le corps fléchi en avant, son carquois tombé sur un socle de marbre blanc, essaye du bout d'un de ses doigts le piquant d'une flèche. » France, xviiie siècle.

(Haut., 0,27.)

261 — Deux presse-papiers formés chacun d'une levrette couchée, en bronze à patine brune; base oblongue en bronze doré. Époque Louis XVI.

(Haut., 0,11. — Long., 0,19.)

262 — Petite frise pour meuble en bronze doré, ornée d'amours musiciens. Époque Louis XVI.

(Long., 0,26. — Haut., 0,04.)

263 — Bas-relief sans fond en bronze à patine noire : tête laurée de profil du roi Louis XV. Grandeur nature.

(Haut., 0,40.)

264 — Médaillon ovale, bas-relief en bronze à patine noire : portrait de Jules de Goncourt de profil à gauche, sur fond de marbre rouge, par *A. Lenoir*.

(Grand diam., 0,54. — Petit diam., 0,43.)

265 — Deux cariatides d'enfants en bronze à patine noire. (Modèles.)
Deux cariatides semblables supportent la console n° 294.

(Haut., 1 mètre.)

BRONZES D'AMEUBLEMENT

266. — Deux candélabres à deux lumières en bronze patiné et doré du temps de Louis XVI. « Voici une paire de candélabres, un premier exemplaire des modèles bien connus de Clodion : le faunin aux pieds de bouc et la petite fille couronnée de pampres, tous deux si joliment à cheval sur la double branche du candélabre et semblant s'y balancer ».

(Haut., 0,39.)

267 — Deux petits flambeaux du temps de Louis XVI, en bronze ciselé et doré, « en forme de carquois, dont les perles, les branches de laurier, un entrelacement de myrte aux grains brillant dans les intersections des feuilles, les ailettes du carquois sont de cette ciselure inimitable, poussée au dernier fini et qui, en son net détachement, n'a rien de coupant ».

(Haut., 0,19.)

268 — Deux flambeaux en bronze doré, à tiges cannelées et bases ornées de feuillages. Époque Louis XVI.

(Haut., 0,20.)

269 — Petite console-applique en bronze ciselé et doré du temps de Louis XV, « au départ semblable au dos bombé et sinueux d'un coquillage et qui se creuse, et se renfle, et ondule, et serpente et se branche, et se termine en des tiges ornementales qui ont pour boutons de fleurs ces perles longues qu'on dirait les larmes de la sculpture ».

(Haut., 0,29. — Larg., 0,30.)

270 — Deux bras-appliques à deux lumières, du temps de Louis XV, en bronze ciselé et doré, formés de volutes rocaille.

(Haut., 0,48.)

271 — Deux girandoles à trois lumières de style Louis XV, en bronze argenté. Le bouquet de lumières est supporté par une tige-balustre dont la base présente les armes d'un prélat.

(Haut., 0,38.)

272 — Cage de cartel avec son socle-applique en bronze, formé de motifs rocaille. Style Louis XV.

(Haut., 0,95.)

273 — Petit lustre en bronze orné de pyramides, de pendeloques et d'une sphère en cristal.

(Haut., 1 mètre.)

274 — Autre petit lustre en bronze garni de pyramides, de pendeloques et d'une sphère en cristal.

(Haut., 1 mètre.)

275 — Bougeoir en bronze à poignée droite, à décor de quadrillés, cornes d'abondance et motifs rocaille.

(Diam., 0,17).

MEUBLES

276 — Lit avec ciel de lit en bois sculpté et peint blanc, du temps de Louis XVI. « Et la merveille de sculpture que ce lit, avec son ample impériale surmontée d'une couronne de roses, avec ses dossiers du chevet et du fond aux nœuds de rubans faisant onduler leur léger chiffonnage à travers une avalanche de lilas, de volubilis, de marguerites aux pétales mous et fripés, avec son bateau sur l'enchevêtrement strié duquel se détache au milieu un listel enfermant un

bouquet miniature si bien fouillé! » Il provient du château de Rambouillet.

(Long., 1,93. — Larg. 1,46.)

277 — Table-console en bois sculpté et peint blanc, à décor de cannelures, rosaces et tores de laurier. Dessus de marbre gris. Époque Louis XVI.

(Haut., 0,85. — Larg., 0,87. — Prof., 0,49.)

278 — Petite table oblongue du temps de Louis XVI en bois de rose ; elle contient un tiroir et repose sur quatre pieds reliés par une tablette ; dessus de marbre blanc ; galerie de cuivre.

(Haut., 0,69. — Larg., 0,49. — Prof., 0,39.)

279 — Petit meuble à deux corps en marqueterie de cuivre sur ébène, à décor de grandes rosaces et d'encadrements à rinceaux et palmettes. Le corps inférieur ferme à deux portes et contient deux tiroirs ; le corps supérieur est vitré. Garnitures de bronze. Époque Louis XIV.

(Haut., 1,72. — Larg., 0,80. — Prof., 0,33.)

280 — Deux socles carrés en bois noir, présentant chacun sur une face un panneau de marqueterie de cuivre sur ébène, à décor de rosaces et de rinceaux du temps de Louis XIV.

(Haut., 1,05. — Larg., 0,40.)

281 — Commode à trois rangs de tiroirs en marqueterie de bois de violette. Époque Louis XV. Poignées, chutes et sabots en bronze. Dessus de marbre rouge.

(Haut., 0,88. — Larg., 1,33.)

282 — Fauteuil en bois sculpté, à motifs rocaille ; siège et dossier cannés. Époque Louis XV.

(Haut., 0,90.)

283 — Cinq pièces : deux fauteuils, deux chaises et un tabouret en

bois sculpté, à décor de fleurettes, du temps de Louis XV.
Ils ont été récemment recouverts de cuir.

(Haut. des fauteuils, 0,87.)

284 — Petite jardinière de forme cylindrique en acajou, à décor de motifs rocaille et sur trois pieds cambrés. xviii° siècle.

(Haut., 0,47. — Diam.. 0,30.)

285 — Miroir dans un cadre en bois sculpté à décor de coquilles et de fleurs. xviii° siècle.

(Haut., 0,38. — Larg., 0,33.)

286 — Commode de style Louis XVI en marqueterie de bois de couleur, à décor de pendentifs et d'attributs divers; elle contient trois tiroirs; garnitures de bronze; tablette en marbre blanc.

(Larg., 0,95.)

287 — Secrétaire à abattant pouvant accompagner la commode précédente.

(Haut., 1,30. — Larg., 0,64.)

288 — Table de nuit en bois de placage garni de bronzes; elle contient un tiroir et est munie d'une tablette d'entre-jambes. Style Louis XV.

(Haut., 0,70.)

289 — Deux consoles-appliques en bois sculpté et doré, garnies de branchages de fleurs et de motifs rocaille.

(Haut., 0,31.)

290 — Deux petites glaces en hauteur dans des cadres en bois sculpté et doré, à décor de fleurs et de motifs rocaille. Travail hollandais. xviii° siècle.

(Haut., 1,05. — Larg., 0,39.)

291 — Glace surmontée d'un trumeau du temps de Louis XVI en bois sculpté, peint et partiellement doré : « Un panneau

où d'un vase Louis XVI, une grêle imagination de Salembier, déborde un bouquet de pavots dont l'épanouissement floche et les grandes feuilles molles sont rendus par un ciseau travaillant dans du bois, et en ce bois découpant une flore rustique, qui paraît chiffonnée par des doigts de femmes dans une feuille de papier humide. »

(Haut., 2 mètres. — Larg. 1 mètre.)

292. — Glace dans un cadre en glace, bois et pâte dorés à décor de fleurs, rinceaux et motifs rocaille.

(Haut., 1,63. — Larg., 1 mètre.)

293 — Deux petites consoles-appliques de style Louis XVI en bois sculpté, ornées d'une large feuille en bronze.

(Haut., 0,32. — Larg., 0,13.)

294 — Console-servante, à tablette de marbre vert de mer, supportée par deux cariatides d'enfants en bronze à patine noire de style Louis XIV. Deux cariatides semblables sont cataloguées plus haut sous le n° 265.

(Haut., 1,03. — Larg., 1,90.)

295 — Vitrine murale en bois doré, vitrée sur toutes ses faces et ouvrant à trois portes.

(Haut., 2 mètres. — Larg., 1,63. — Prof., 0,50.)

MEUBLES COUVERTS EN TAPISSERIE

296 — Meuble de salon en bois sculpté et doré du temps de Louis XV, signé *Tilliard*, couvert en tapisserie de Beauvais de la même époque, et représentant des fables de La Fontaine d'après *Oudry*. « Ce dossier est *le Coq et la Perle*; ce siège est *le Corbeau voulant imiter l'Aigle*, ici c'est *le Renard et la Cigogne*, là *le Singe et le Chat*, et ainsi, en des tableaux

de nature de la convention la plus aimable et du plus frais coloris, rondissent et se bombent les imaginations du fabuliste sur des fauteuils à l'évasement fait pour les grands paniers du siècle. Mais la merveille des merveilles, la voici dans ce canapé, qui offre, pour ainsi dire, le *selectæ* des fables du bonhomme, et où un paon superbe étale sa queue ocellée d'azur au milieu de la clarté laiteuse. Et il a pour bordure, ce canapé, la plus resplendissante guirlande de pavots, de tulipes, de narcisses, de pêches, de gros raisins violets du Midi, de grenades pourprées entr'ouvertes, de fleurs et de fruits du pays du soleil... » Ce mobilier comprend un canapé et huit fauteuils.

(Larg. du canapé, 1,75. — Larg. de chaque fauteuil, 0,70.)

297 — Deux fauteuils en bois sculpté et peint blanc, recouverts en tapisserie à sujets tirés des fables de Lafontaine, avec bordures de fleurs. Aubusson, époque Louis XV.

(Haut., 0,95.)

298 — Feuille d'écran en tapisserie : *Bertrand et Raton* ; sujet inspiré de Lafontaine, avec encadrements de fleurs et de rinceaux et cul-de-lampe à la partie inférieure. Époque Régence.

(Haut., 0,88. — Larg., 0,66.)

TAPISSERIES

299 — Tapisserie des Gobelins du temps de Louis XV d'après *Natoire* : « Vénus descend du ciel pour chercher chez Vulcain le bouclier d'Énée. La blonde déesse, au corps rose, dans sa draperie transparente, apparaît au bas de son char, dont une nymphe retient les cygnes cabrés par les faveurs qui leur servent de rênes. Et c'est autour de la déesse, sur la crête des nuages, des jeux d'amours, des battements d'ailes de

colombes, des flottements d'étoffes, que domine une grande figure volante de femme, habillée comme d'un brouillard de couleur céleste et qui effeuille des roses sur la tête de Vénus. » Bordure simulant un cadre.

(Haut., 3 mètres. — Larg., 4,90.)

300 — Portière en tapisserie de Beauvais, présentant sur fond blanc une corbeille pleine de fruits, des attributs pastoraux et des guirlandes de fleurs suspendues par des rubans, avec encadrements de feuillages. Époque Louis XVI.

(Haut., 2,75. — Larg., 0,55.)

301 — Tenture formée de panneaux et de fragments d'une suite de tapisseries d'Aubusson, du temps de Louis XV, d'après *Huet* et *Leprince,* et présentant : « des gardeuses de moutons enrubannées, des Tircis poudrés à blanc, des fileuses de campagne aux *engageantes* de dentelle, des chasseresses vêtues de l'habit rouge de Vanloo dans sa *Partie de Chasse,* et de petits paysans faunins chevauchant des chèvres, tout ce monde détaché d'un fond blanc... Riants tableaux qu'encadrent, courant sur un vert couleur de vieille mousse, des arabesques enguirlandées de chutes de fleurs et de lambrequins amarante. »

(Haut., 2,15. — Larg. totale, environ 8 mètres.)

302 — Deux dessus de portes provenant d'une même tapisserie du XVIII^e siècle et présentent deux scènes pastorales. Sur l'un, un paysan accompagné d'un enfant précède des brebis qu'accompagne un âne chargé conduit par une femme. Sur l'autre, un villageois rattrape son âne qui veut s'arrêter en chemin auprès d'une touffe de plantes, tandis que le troupeau continue sa route.

(Haut., 0,83. — Larg., 0,90.)

303 — Tenture formée de panneaux en tapisserie d'Aubusson du temps de Louis XVI, avec lambrequins et fragments de bordure. « Au bout de rubans bleus, aux gros choux frisés, des médaillons à personnages, sous lesquels sont suspendues

des corbeilles de fleurs, remplissent la claire tenture de notes gaies et pimpantes, éclatant comme dans une poussière de pastel. Les fables et les contes de La Fontaine ont fourni à la fois les sujets des médaillons : on y voit Perrette pleurant échevelée sur son pot au lait cassé, avec des douleurs de chanteuse d'opéra-comique, et une femme renversée par un galant sur un cuveau, dans le fond duquel travaille son mari, vous donne une mise en scène fragonardesque du *Cuvier*. Ces scènes sont alternées de trophées, où sur des arcs et des carquois de Cythère, dans l'enroulement de trompes de chasse, se becquètent des colombes roucoulantes, au-dessus de l'épanouissement de gerbes de pavots, de roses trémières, de soleils, d'immenses fleurs déchiquetées que viennent rejoindre des chutes de fleurettes serpentant par tout le fond. »

(Haut., 2,25. — Larg., 7,35.)

304 — Deux portières en tapisserie du temps de Louis XVI, offrant chacune sur fond blanc des gerbes et des guirlandes de roses et de pivoines. Les bordures sont formées de faisceaux de baguettes retenus par des fleurs et reliés aux angles par une rosace.

(Haut., de chacune, 3,25. — Larg., 1,65 et 1,45.)

305 — Deux panneaux en tapisserie à guirlandes de fleurs sur fond blanc. Époque Louis XVI.

(Haut., 2,05. — Larg., 0,90.)

306 — Deux portières formées d'une même tapisserie, présentant un paysage avec habitations, chutes d'eau, fleurs et oiseaux; bordures simulant un cadre. Aubusson, époque Régence.

(Haut., 2,55. — Larg. totale, 3,10.)

307 — Tapisserie en largeur d'Aubusson du temps de Louis XV, présentant une composition allégorique de *l'Adolescence* d'après Lancret. Trois jeunes femmes parent de fleurs une de leurs compagnes qui se contemple dans un miroir tenu par un adolescent. Un second personnage richement vêtu admire la

jambe d'une autre femme assise un peu plus loin; fond de verdure; bordure formée d'une baguette enguirlandée.

Cette tapisserie est en mauvais état et porte des traces de peinture.

(Haut., environ 3,60. — Larg., 4,30.)

TAPIS D'ORIENT

308 — Petit tapis de Perse ancien, décoré de palmettes sur fond rose avec bordure verte aussi ornée de palmettes.

(Long., 1,50. — Larg., 1,07.)

309 — Petit tapis de prières persan ancien, à décor de motifs réguliers entourant une réserve à fond vert.

(Long., 1,90. — Larg., 1,25.)

310 à 331 — Vingt-deux tapis d'Orient.

www.ingramcontent.com/pod-product-compliance
Lightning Source LLC
Chambersburg PA
CBHW071435220526
45469CB00004B/1546